INVENTAIRE

(Par Antoine Dupuis, avocat et architecte aussi
V. Barbier)

2654.
Ed. 51.b.

RÉFLEXIONS

SUR

LES PAYSAGES

Exposés au SALON de 1817.

Par M. A. D.

> Sunt lacrymæ rerum, et mentem
> mortalia tangunt.

A PARIS,

Chez DELAUNAY, Libraire, Palais-Royal, Galeries de bois, N.º 243.

Et chez l'AUTEUR, rue Poupée, N.º 11.

AVRIL 1817.

De l'Imp. de P. N. Rougeron, imprim. de S. A. S. Mad. la Duchesse
Douairière d'Orléans, rue de l'Hirondelle, N. 22.

RÉFLEXIONS

SUR

LES PAYSAGES

Exposés au SALON de 1817.

En concevant le projet d'écrire ces réflexions, je m'étais d'abord proposé de soumettre les ouvrages des paysagistes aux règles ordinaires de la critique et de ne les examiner que sous le rapport du dessin, du coloris et de l'exécution ; mais puisque le goût le plus pur et le plus sévère a dicté les choix du jury, je me vois forcé de m'élever à la hauteur d'où ses membres ont prononcé leurs jugemens, et de considérer les paysages admis sous un point de vue plus noble et plus sublime, celui de la poésie : je sens combien cette tâche est délicate, et sur-tout au-dessus de mes forces ; mais ce qui me rassure et m'enhardit, c'est que je ne la crois pas au-dessus de mon enthousiasme et de mon amour pour la nature et les arts.

L'épigraphe que j'ai choisie, en avertis-

sant le public dans quel sens ces réflexions seront écrites, est un sûr garant pour les artistes, qu'elles ne seront point deshonorées par des traits piquans qui amusent le lecteur, au lieu de l'instruire; découragent l'élève au lieu de le perfectionner, et rabaissent l'auteur au rang des écrivains mercenaires.

Elles ne s'adressent point aux artistes qui partagent une erreur assez accréditée, que lorsqu'on est peintre d'histoire, on est bien vite peintre de paysage, parce que celui qui sait dessiner le corps humain dessine sans difficulté des arbres, des fabriques; mais est-ce peindre le paysage que de peindre ces objets séparés : non sans doute, et comme on n'est pas peintre d'histoire parce qu'on peint une tête, un torse, une figure entière, on n'est point peintre de paysage parce que l'on peint des fabriques et des arbres. La majesté, le charme, l'éclat, l'immensité de la nature font seuls le paysagiste, comme l'expression seule fait le peintre d'histoire. L'un et l'autre s'élèvent du titre de peintre à celui de poète, lorsqu'ils ajoutent à l'art de flatter nos yeux par une imitation fidèle,

celui d'intéresser notre esprit ; de toucher notre cœur, et de produire dans notre âme de profondes sensations.

Mais de quelles sensations serait susceptible celui que ne touche pas le spectacle de l'univers, qui n'est pas réchauffé par l'astre du jour, que l'astre des nuits ne plonge pas dans une douce mélancolie, qui ne rêve pas délicieusement au bruit de la cascade, au murmure du ruisseau : cet être froid, qu'éprouvera-t-il devant un tableau de Raphaël ou du Poussin ! La nature en désordre remuera-t-elle celui qui est insensible à la beauté dans les larmes : le repos du sage aura-t-il des charmes pour celui qui ne goûte pas ce d'une belle soirée, d'une nuit silencieuse. Non : l'auteur de la nature a créé des rapports frappans entre l'univers et les êtres qui l'habitent ; et celui qui est insensible à la nature l'est aussi à l'humanité.

J'écris pour les amateurs enthousiastes qui placent le poète au-dessus du peintre, qui préfèrent le sentiment à l'illusion, et le paysage historique au paysage ordinaire. Puissent mes observations intéresser les jeunes

paysagistes, électriser les anciens, et enrichir l'école de quelque production digne des Poussin, des Titien, des Carrache, des Dominiquain, des Vernet, des Ruisdaël, des Claude Lorrain.

Lorsque nous considérons les tableaux de Valenciennes, Huc, Bidault, Bertin et autres grands paysagistes de l'école française, le premier sentiment que nous éprouvons est de leur payer le tribut d'admiration quils méritent à tant d'égards. Ils offrent tant de beautés à parcourir, qu'à peine reste-t-il des yeux pour voir quelques taches, ou trouver des paroles pour la critique, lorsqu'elles ne suffisent pas aux éloges ; nous nous rappelons aussitôt ce vers du poète : *Ubi plura enitent in carmine*, etc.

Mais lorsqu'ensuite nous réfléchissons que ce n'est que par un examen minutieux des moindres défauts que nous parvenons à acquérir ce tact fin et délicat, qui sait discerner parmi les chefs-d'œuvre de l'art ceux qu'il convient de placer au premier rang; lorsque nous pensons que, quelque talent qu'ait un artiste, il vaut encore mieux l'ai-

guillonner par la critique que de l'endormir par des éloges trop flatteurs ; que l'instruction due aux élèves resterait imparfaite, si on ne leur indiquait les fautes qu'ils doivent éviter en imitant leurs maîtres : alors, n'ayant en vue que les progrès de l'art, nous faisons taire notre enthousiasme ; nous oublions l'artiste, sa réputation et ses triomphes passés ; nous examinons avec impartialité, avec sang-froid, avec une sévère rigueur, ces mêmes chefs-d'œuvre auxquels nous avions décerné des couronnes. Ce n'est plus avec les ouvrages des peintres contemporains que nous les comparons, mais avec ceux qui ont déjà reçu la palme de l'immortalité ; nous les transportons dans le temple de la gloire, et les plaçant à côté des paysages peints par les peintres d'histoire les plus célèbres, nous nous écrions :

« Paysagistes modernes, voilà vos maîtres,
« voilà les sublimes génies que vous n'égalez
« point encore et que vous devriez désirer
« de surpasser, consultez ces restes précieux,
« faites-en après la nature votre constante et
« unique étude, et rentrant dans vos ate-

« liers, reconnaissez ce qui vous manque,
« et tâchez de mériter par de nobles efforts
« l'honneur d'avoir de tels maîtres.

M.M. VALENCIENNES, HUE.

Le premier peintre de paysages qui se présente avec éclat dans l'école, et mérite des éloges particuliers, c'est Valenciennes ; il est parmi nous le prince du paysage poétique et historique; c'est lui qui dans les temps d'ignorance s'éleva avec une noble audace contre ces bottes, que quelques peintres employent encore comme repoussoirs, mais qui, au lieu de repousser les lointains, ne repoussent que l'amateur éclairé.

Si David a mérité le titre de restaurateur de l'école française parce qu'il a rappelé les arts aux beautés de l'antique, Valenciennes le partage avec lui, puisqu'il nous a rappelés à la vérité de la nature et au charme de la poésie.

Reçois donc ici le titre de premier des paysagistes français modernes; je ne crains pas que la couronne qui t'est décernée te soit jamais ni disputée ni ravie; eh! qu'im-

porte que ta touche et ton coloris laissent quelque chose à désirer ; le temps qui détruit tout anéantira et ta touche et ton coloris, mais tes conceptions poétiques seront par le burin conservateur transmises à la postérité.

M. Valenciennes n'a rien exposé cette année, c'est une perte pour le Salon, mais plus encore pour les arts et les artistes.

M. HUE brille dans l'école d'un double éclat, et comme peintre de marines et comme peintre de paysages; digne successeur de Vernet, il marche sur ses traces et sur celles de Claude Lorrain avec un rare avantage : son coloris est vrai, ses compositions sages, et ses effets harmonieux et bien entendus.

Mais, ô regrets!, ô désespoir! pourquoi les yeux qui savent apprécier les beautés de la nat*** perdent-ils leur vigueur; pourquoi la main qui retrace ces beautés sur la toile perd-elle sa légéreté; pourquoi le temps jaloux vient-il appesantir sa faux impitoyable sur nos organes? l'imagination seule est l'abri de ses atteintes; toujours fraîche, toujours active, toujours abondante, elle seconde un génie créateur et lui prête les

charmes et les prestiges de la jeunesse.

Parmi les tableaux que M. Hue a exposés cette année, celui qui est désigné sous le N.º 433, et qui représente une matinée, me fournira quelques réflexions que je soumets au jugement des coloristes.

Il me paraît que la plus grande difficulté du peintre est de trouver sur sa palette le ton lumineux. Nouveau Prométhée, c'est au ciel que l'artiste doit dérober cette source de vie qui anime son ouvrage, donne de l'éclat à son coloris, et répand cette douce harmonie qui est le charme le plus séduisant de la peinture. Ravissante lumière de l'astre du jour, comment te retrouver parmi ces couleurs terrestres dont l'éclat est si passager, la fraîcheur si instantanée et la solidité de si peu de durée !

Je pense que ceux qui aspirent à avoir un beau coloris, et qui veulent peindre la lumière du jour, ne doivent jamais employer le blanc pur : soit que le soleil sorte du sein de l'onde, soit qu'il parcoure la voûte suspendue sur nos têtes, soit qu'il quitte l'horizon, il paraît toujours d'un blanc mêlé

de rose ou de jaune, et c'est ain : que Vernet, Claude Lorrain, Carle Dujardin, l'ont toujours représenté; ils ont réservé le blanc pur pour les cascades et les nuages représentés par un temps couvert, de pluie, ou d'orage.

M.M. Bertin et Bidault.

Ces deux paysagistes font depuis plusieurs années la gloire du Salon. Il serait aussi difficile de classer les talens de ces deux peintres qu'il l'est de décider si dans les arts l'imitation scrupuleuse de la nature est préférable à la composition et à la pensée poétique. Ces discussions ne sont ni sans agrément, ni sans intérêt; mais elles sont de peu d'utilité. Je pense qu'il vaut mieux apprécier les talens que de leur assigner une place.

M. Bidault se distingue par des qualités éminentes, une imitation parfaite de la nature, un coloris flatteur, suave et harmonieux, une touche facile et moëlleuse, des figures dessinées avec un goût exquis, des sites heureusement choisis; voilà les qualités qui le caractérisent.

Il nous offre la nature dans toute sa fraîcheur, son éclat, sa pureté, son ingénuité; satisfait des beautés qu'elle lui présente et qu'il sait rendre avec une étonnante fidélité, il n'a pas la prétention de vouloir rivaliser avec elle, et de pousser la témérité jusqu'à lui disputer le génie de la création; il pense que l'artiste qui captive nos yeux sur la toile a rempli le but du peintre; il ne cherche peut-être pas à remuer l'âme du spectateur, et cependant je ne quitte point ses tableaux sans éprouver des émotions; tant il est vrai que l'imitation de la nature exerce un empire sur tout ce qui est sensible, et que l'artiste qui la rend avec fidélité est sûr de recueillir une ample moisson d'éloges et de gloire.

M. Bertin, élève de Valenciennes, a reçu de son maître un goût délicat de la composition poétique; il doit à une étude approfondie de la nature, son coloris, sa touche, les effets du clair-obscur et la science de la perspective aérienne, l'ordonnance pittoresque, l'élégance de ses compositions, le goût admirable de ses fabriques; le choix heureux de ses lignes et de ses arbres sont le résultat de son génie.

Il tient le premier rang parmi les peintres qui peignent le paysage historique; ses sites sont dignes de recevoir les bergers de Virgile; sa touche est celle des grands maîtres; son exécution celle des hommes de génie; sa manière celle des hommes libres, et avec tant de précieux avantages qu'on peut soumettre à une analyse raisonnée, il possède encore un charme particulier, qu'on ne saurait ni classer, ni définir, mais qui intéresse vivement, et qui lui a valu la réputatation précoce dont il jouissait déjà dans le principe de ses expositions

Après avoir rendu à ces deux célèbres paysagistes le tribut d'éloges que mérite leur talent, je me croirais indigne d'en apprécier la juste valeur, si par une fausse délicatesse je craignais de signaler les fautes légères qui se trouvent dans leurs tableaux. Ce n'est point à eux que s'adressent mes observations, ils savent mieux qu'aucun critique, qu'aucun amateur, ce qui manque à leurs ouvrages. C'est aux jeunes élèves, qui ont besoin d'être éclairés et guidés dans la carrière épineuse où ils ont posé un pied téméraire, qui se

passionnent quelquefois avec trop de précipitation, exagèrent des beautés où ils ne peuvent atteindre, et se dissimulent des erreurs qu'il est si aisé d'imiter : c'est à eux qu'il faut répéter sans cesse, que l'honneur d'avoir de tels maîtres leur impose la loi de les surpasser un jour.

Si M. Bidault n'était pas un fidèle imitateur de la nature, je serais tenté de lui reprocher ce ton roux qu'il donne à ses terreins et à ses rochers; il paraît que les plantes de différentes espèces qui croissent sur la nudité des roches, et l'influence de l'atmosphère, doivent leur imprimer une teinte rompue, différente de cette crudité qui ne disparaît pas sous le charme de son pinceau. Je croirais encore que M. Bidault ne met pas assez de morbidesse dans les extrémités de ses arbres, et qu'il accuse trop fortement les lumières sur les mêmes extrémités.

Dans ses compositions qui ont toutes un mérite du premier ordre, celui d'être une réunion d'études d'après nature, je désirerais qu'il donnât plus de développement au plan du spectateur; que l'entrée de ses pay-

ages fût plus libre, et ne fût pas encombrée par de si grandes masses de feuillage.

Dans le paysage de M. Bertin N° 60, il me paraît que les roches et feuillages du second plan offrent quelques négligences de coloris. Dans le N° 62, je trouve une botte qui, à la vérité, n'a pas le défaut d'être noire, mais qui ne nuit pas moins à l'élégance de la composition ; il me paraît qu'une continuation de l'avenue du pont et des roches qui le supportent eût été préférable. Ces deux compositions, qui sont admirables et présentent des beautés particulières, auraient produit un effet magique, si l'auteur eût choisi un site plus pittoresque, seul genre qui convienne aux tableaux en hauteur.

Je donnerai une suite de ces réflexions, dans laquelle je parlerai de MM. Dunouy, Wattelet, Duppereux, Regnier, Gozzi, Mongin, Bouchot et plusieurs autres qui, quoiqu'examinés en seconde ligne, n'en méritent pas moins une place très-distinguée dans la première.

Les peintres de genre, tels que MM. Tau-

nay ; Demarne, Swbac , Omegang, qui traitent le paysage avec une supériorité reconnue, auront un article séparé, ainsi que les paysages dessinés au crayon, à l'aquarelle et à la gouache.

FIN.

www.ingramcontent.com/pod-product-compliance
Lightning Source LLC
Chambersburg PA
CBHW030133230526
45469CB00005B/1932